KB151930

책 속의 미술관 01

향

SIGONGART

일러두기 본문에 실린 글 중 일부는 지은이의 요청에 따라 한글 맞춤법과 띄어쓰기 원칙에 따르지 않고 표기했다.

CONTENTS

KIM
BEOM

김범

향에 대한 메모들

향에 대해 궁금한 것이 있다.

우리가 왜 특정한 냄새를 향기라 부르며 음미하는지, 왜 그것이 우리의 것이 되길 원하는지, 그로써 우리가 되고저 하는 것은 결국 무엇인지.

세상에 향기 나는 것들이 있기에 우리가 향기라는 것을 알게 된 것일까? 그렇다면 왜 그것이 좋은 냄새라고 느끼는 것일까? 거기에서 무엇을 느끼는 것일까? 이미 우리가 원하는 무언가가 있기에 그와 비슷한 냄새를 찾았을 때 그것을 향기라고 부르는 것이 아닐까? 우리가 원하는 무언가가 있는 것이라면 그것은 무엇일까? 그것은 향기를 맡을 때마다 느껴지는 바로 그 무엇이런만, 그것이 무엇이라 단정 지어 말하기는 왜 어려울까? 선명히 느껴지는 그것이 무엇인지는 어째서 알 수 없는 것일까?

나는 결국 이런 의문들에 대해 답을 구하지 못했다. 하지만 한 가지 추측을 하게 되었다.

우리가 왜 그 무언가를 느끼면 그것을 향이라 부르는지, 그리고 왜 거기에서 느끼는 그 무언가를 설명할 수 없는지에 대해. 그것은 아주 먼 옛날 우리가 익히 알던 무언가에서 그러한 냄새가 났었던 때문이 아닌가 하는 것이다. 무언가 우리에게 아주 좋았던 것, 너무나도 소중하던 것, 그래서 지금도 마음속 어딘가에선 항상 그리워하고 필요로 하는 그 어떤 것에서 말이다. 우리가 향이라 부르는 것이란, 그것을 느끼게 해주는, 그와 비슷한 냄새를

두고 하는 말이 아닌가 하는 것이다. 우리가 느끼는 향이 아름다운 것은 그것을 잃은 우리의 삶에서 그에 대한 그리움이 그만치 크기 때문이 아닌가 하는 것이다. 어쩌면 그것을 잃은 우리의 삶이 그만치 어두운 것이기 때문이 아닌가 하는 것이다. 그리고 지금 그것이 무엇인지 모르는 이유는 너무나 오래 그것 없이 살아왔기에 기억나지 않는 탓이 아닌가 하는 것이다.

다음은 이와 같은 추측을 배경으로, '그것이 부재하는 이곳'에 대하여 단편적인 생각을 적은 글들이다. 비록 서로 연관시키지 못한 탓에 제각기 다른 모습을 가진 다섯 조각이 나왔지만, 나로서는 향에 대한 이야기 어딘가에 맞추어 보고 싶은 작은 조각들이다.

1.

마침내 오늘에 이르러서는 사람의 옷을 걸치고 사람의 방 안에 들어섰지만, 어제까진 더러운 털가죽을 입고 손가락도 없이 뭉툭한 네 발로 이름 없는 들판을 헤매였읍죠. 허공에 대고 킁킁거리며 저 수풀 뒤에 숨은 것이 굶주린 적은 아닌지, 두려움에 숨을 죽인 먹이가 아닌지 알아보던 코에 좋은 냄새가 나는 것은 좋은 것이며, 나쁜 냄새가 나는 것은 나쁜 것일 뿐이었읍죠. 붉고 검은 진흙, 질척거리며 발이 빠지는, 퇴비... 우리는 잠시 진흙이 아닌 육신으로 진흙 위에 서있었고, 서로의 뼛속까지 무엇으로 되어 있는지 알고 있었읍죠. 마치 바람에 그 이름들이 실려 다니듯, 우리는 모든 것의 냄새를 알고 있었읍죠. 제 역할을 알고 돋아나는 이빨이 가지런한 아가리, 뼈를 딛고 달리는 살점들... 뜨거운 침이 솟아나게 하는 것도, 싸늘한 땀을 흘리게 하는 것도 모두 그것이었읍죠. 이 두 가지만 가진 것들이 그 밖에 무엇이 되고 싶다거나 하는 이야기 따위는 귀에 들어올 리 없었읍죠. 달리 우리가 될 수 있는 것이라면... 발바닥 밑에 질척거리는 그것?

2.

그 조상들은 수평선 너머에서 왔습니다.

그들은 이 땅에서 성장하는 자식들에게 바다 건너의 세상에 대한 이야기를 들려주곤 했습니다. 그곳의 모든 것 하나하나에 대해 '그것의 이름은 무엇이었다. 그것은 이렇게 생겼다. 그것의 노래는 이러했다' 라고 말입니다. 하지만 그 가운데 무어라 마땅히 설명할 수 없는 것이 하나 있었습니다. 하필이면 설명되지 않는 그것이 아주 아름다운 것이었기에 궁금해하는 자식들 앞에서 그들은 안타까웠습니다. 그래서 그들은 시간이 날 때마다 자식들을 앉혀 놓고 그것에 대해 설명하려고 많은 애를 썼습니다.

자신들에 대한 깊은 사랑으로 더욱 안타까워하는 그 모습을 보며 자란 아이들은 그것이 무엇인지 꼭 알아야 했습니다. 자식들은 세월이 흘러 장성한 후에도 이런 저런 것들을 찾아 오거나 만들어 와서는, '얘기하시려던 것이 혹시 이런 겁니까?' 하고 수도 없이 묻곤 했습니다.

이제 노쇠하여 병상에 누운 조상은 생각에 잠깁니다. 왜 그것은 어떤 것이라 설명할 수 없는 것인지. 노인은 그것을 앞으로도 찾아 헤맬 자식들, 이 세상의 것도 아니고, 자신이 얘기하려던 그것도 아닌 것들을 만들어낼 사랑하는 자식들의 얼굴을 안쓰러이 바라봅니다. 노인을 위로하고저 자식들은 노인의 손을 잡습니다. 그들의 젊고 따뜻한 손으로.

3.

도대체 여기선 아무것도 완전하지 않고 아무것도 완전하게 할 수 없다. 하지만 대략 완전한 것으로 보이게 하는 방법이 있다. 시장에 가면 그런 용도에 쓰는 물건을 판다. 바르는 것인데 병에 담아준다. 그것을 바르면 그런대로 완전해 보인다.

비록 우리는 그런 것을 바른다고 완전해지는 것이 아니란 것을 잘 알고 있지만, 알고 모르고가 중요한 것은 아니다. 여기서는 우리 역시 불완전하여 아는 것을 모르고, 모르는 것을 아는 데에도 익숙하기 때문이다.

그것을 바른 사람이나 물건을 보고 있노라면 생각나는 것, 아니 기억날 듯한 것이 있다. 하지만 정작 그것이 무엇인지, 언제 어디에서 그런 것을 보았는지는 떠오르거나 기억나지 않는다. 그것을 파는 장수에게 물어보면 다른 사람들도 종종 그러더라며, 하지만 그것이 무엇인지는 자기도 모르겠더라고 한다.

4.

터지지 않으려고 굳은살을 내는 손바닥... 여기에서 살아가려면 당초에 네가 더욱 단단해야 했다. 몰아붙여지지 않으려면 운이 훨씬 좋아야 했다. 품위를 지키려면 네 먹을 것을 가지고 왔어야 했다. 여기에 아무것도 없다는 것은 어떻게 견디나, 모든 것이 쓰러져 내리는 것은, 네가 아무것도 아니란 것은, 원하는 것을 얻지 못하리란 것은 어떻게 견디나.

옳고 그른 것조차 가릴 수 없는 것은 어떻게 견디나, 알아보아도 다른 길로 가게 되는 것은, 미워하는 것이 자기 안에 있고, 사랑하는 것이 저 어둠 속에 있는 것은 어떻게 견디나.

이것이 네 삶의 전부는 아니라고, 이와는 다른 것, 견디어내는 것이 있다는 말을 하기 위해, 사라지지 않는 것이 있고, 네가 할 수 있는 약속이 있다는 말을 하기 위해, 손이 하늘에 닿지 못하면서 발이 땅에 닿지도 않는 너는 대체 무얼 어디까지 부정하겠다는 건지.

5.

너는 언제이든 그 사람이 될 수 있다.

그 사람은 한 손에 나뭇가지를 들고 숲 속의 시냇가 둔덕 위에 서있었다. 머리엔 작은 관을 쓰고 발끝을 덮는 흰옷을 입은 채 누군가에게 말하고 있었다. 이것이 우리가 그 사람에 대해 기억하는 모두이다.

그 사람이 누구이며 누구에게 무엇이라 말하고 있었는지는 기억이 나지 않는다. 그것이 옛날의 일이라는 것을 알지만 옛날의 언제인지는 모르며, 그곳이 시냇가였다는 것은 알지만 어느 곳의 시내인지는 모른다. 우리가 그것을 기억하는 이유는 그 사람이 아주 중요한 말을 하였기 때문이다. 그 말을 기억하지 못하는 우리의 고통은 깊다.

하지만 네가 흰옷을 입고 머리에 작은 관을 쓰고 한 손에 나뭇가지를 들면 너는 그 사람이 된다. 너는 그 사람으로 보이고, 우리는 마치 그 사람에게 거역하지 못하듯이 네게 거역하지 못한다. 우리가 너를 거역하지 못하는 이유는, 우리가 너를 존중하고 너의 기분을 거스르지 않는다면 혹시라도 그 말을 다시 하지는 않을까 해서이다. 이것이 합리적이지 않다는 것을 우리가 모르는 바는 아니지만, 우리는 그만치 절박하다.

너무나 오래동안 이루어지지 않은 일에 대한 너무나도 미미한 가능성이다. 아니, 미미한 가능성이라는 말조차도 대단한 과장일 것이다. 대체 어떻게 그런 일이 일어나기를 바라는지 의아하게 보일 것이다.

하지만 우리는 여기에 '미미한 가능성' 조차 없다는 말은 함부로 입에 담지 않는다. 그것은 완전한 절망과 다를 바 없는 것이기 때문이다.

기억하지 못하는 그 말을 듣기를 갈구하는 우리는 우리의 삶에 있어서 이 모든 것이 무엇인지 이해한다. 이에 대해 어떠한 의문을 제기하거나, 합리성을 구하는 일 따위는 시간낭비일 뿐이다. 우리는 이미 부정할 수도 번복될 수도 없는 결론을 가지고 있으며, 아무리 세대가 바뀌어도 그 조건 그대로 물려받는 일이기 때문이다.

오늘 우리가 거역하지 못할 특별한 지위를 가진 너도 이것을 안다.

그와 비슷한 것을 갖추고 그와 비슷한 모습을 한 사람을 보면 우리는 마음 깊이 탄복한다. 우리는 어두움 깊숙이까지 닿는 빛을 느낀다. 우리의 마음은 그날의 햇살 아래, 그 시냇가에 이른다.

CHUNG
SEO
YOUNG

정서영

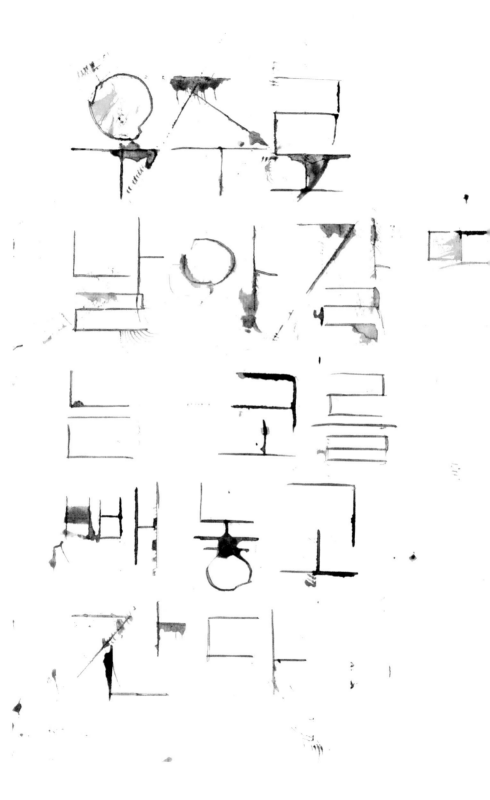

그런데
소리고 사으르
스가 여름아
흙그루의
소 질나 물들
젖이겨 놓았
다

태양

구름

구름

바람

독수리

바람

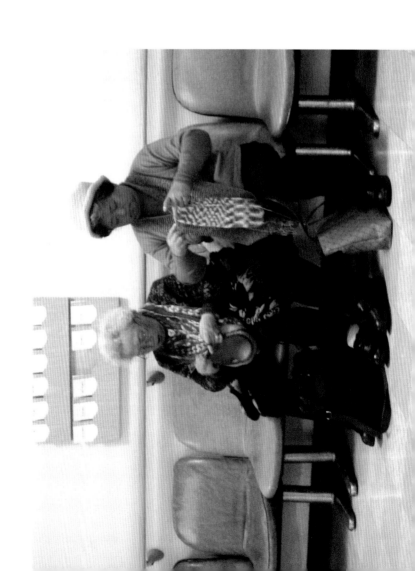

NAM
HWA
YEON

골프화연

나는 그 암사자가 너무 좋았다. 내 애정의 이유를 말하라면 딱히 할 말은 없다. 그래도 굳이 이유를 생각해보라 한다면 "그 암사자에게는 어떤 매력이 있습니다."라는 말밖에는 하지 못한다. 초원의 바위 인근에 웅크리고 앉았을 때 가지런히 모은 발과 쳐든 목덜미는 참으로 매력적이었다. 멀리 한 무리의 사슴 떼가 보일 때 그것들의 움직임을 따라 반짝이는 눈도 참으로 매력적이었다. 더욱 매력적이었던 것은 사슴이나 얼룩말을 겨냥하고 있으면서도 모가지를 천천히 움직이며 때를 기다려 주시하고 있는 태도였다. 정확한 사냥의 시간이 오기 전까지 섣불리 움직이지 않는 모습이란. 꼬리의 술을 날리며 초원을 달릴 때, 나는 그 멋진 것을 쫓느라 퍽도 힘이 들었다. 그러나 그 역시 너무도 매력적이었고 내 숨이 찬 만큼 그것이 더욱 좋아져만 갔다. 그러나 나의 흠모는 아무짝에도 쓸모없는 뭐랄까 도자기 같은 것이었다.

초원에서 도자기가 무슨 소용이란 말인가? 도자기는 초원의 섭리에는 어울리지도 않고, 사자의 무리에 도자기 하나가 덩그러니 들어있다는 게 가당키나 하냐는 말이다. 어쨌든 나는 암사자가 반할 만한 수사자도 결코 아니었으며, 암사자는 정말이지 될 수가 없는 것이다. 아니, 나는 그 대단한 도자기조차 될 수가 없는 신세이다. 문제는 거기서 출발했다. 이것이 해결을 보자면 나는 내가 아니어야 한다. 즉 나는 사자 혹은 사자에 비슷한 무엇이 되어야만 한다는 말이다.

암사자인 양 고개를 쳐들어 물끄러미 보고 있자면 그것은 어느 때보다 더욱 매력적이었다. 해결 불가능한 문제라 해도 묘안이 있으면 된다고 했다. 묘안이 필요하다. 묘안에 대한 집착과 암사자에 대한 흠모로 나는 점점 더 괴로운 심정이었다. 그러나 나라는 생물체에 대한 관심은 암사자 콧등에도 없는 것이다. 나는 볕이 따뜻한 어느 오후에 쉬고 있는 사자들의 무리에서 멀찌감치 떨어져 앉아, 사자, 도자기, 암사자, 수사자, 도자기, 도자기, 라고 중얼중얼거리며 묘안을 생각하다가 졸고 말았다. 한참을 그렇게 졸다 번뜩 눈을 떠보니 내 눈 앞에 펼쳐져 있는 하나의 그림이 있었다. 바로 암사자의 그림자였다.

그때였다. 묘안이 내 뒤통수를 친 것이다. 때가 왔다. 암사자가 사냥을 기다리는 그때, 그때가 이것이다. 나는 누가 뭐랄 새도 없이 주머니에서 칼을 꺼내 모래 바닥에 드리워진 암사자의 그림자를 확 베어버렸다. 나는 베어낸 그림자를 등에 업고 초원을 뛰어 도망을 했다. 암사자가 그림자가 없어졌다는 것을 알아채고 곧 나를 쫓아올 것이라 생각하니 가슴이 철렁하고 다리가 후들거렸다. 그런데 참 이상한 것이 암사자의 뒤를 쫓아 헉헉거리며 초원을 뛰어다닐 때 내 가슴에 차올랐던 그 자에 대한 애정만큼의 두려움이 묘한 쾌감이 되어 나를 흥분시키고 있었다는 거다. 어쨌든 나는 그렇게 초원 그리고 암사자와 이별했다.

기분이 너무 좋았다. 나는 베어온 그림자를 문간 옆에 세워 두고 그것을 찬찬히 쳐다보았다. 정말이지 근사했다. 이제 나는 암사자 비슷한 생물체다. 사자 무리에 어울리는 생물체다. 그림자를 가졌으니 누구도 아니라고는 쉽게 말 못 할 거다. 나는 외출할 때면 잊지 않고 암사자의 그림자를 등에 업고 나간다. 아니 외출을 하지 않아도 될 때에도 외출을 한다. 햇볕이 내리쬐는 오후, 내 등 위 암사자의 그림자 아니 이제 나의 그림자가 늠름하게 존재할 때는 기분이 너무나 좋다. 나는 오늘도 공원에 앉아 내 그림자를 바라보며 행복감에 젖어 어홍 하고 소리 낸다. 그러면 내 그림자도 바르르 떨며 나에게 화답한다. 오늘은 볕이 특히나 좋다. 얼굴에는 초원의 결정들이 쏟아지고, 그림자를 쫓아온 암사자는 내 귓등을 핥아 댄다. 어림도 없지. 절대로 내어주지 않을 테다. 어홍. 이 얼마나 매력적인가.

PARK
KI
WON

박
기
원

나무

지붕을 뚫고 나온 나무 3그루는
이 건물이 있기 오래 전부터
여기 살고 있었던 나무들
검고 굵은 갈색 나무의 수직선 3개와
백색 시멘트의 수평선 2개
하나는 천장, 하나는 바다
경쾌한 수평선과 여유 있는 수직선

유리

수공으로 만든 투명하고 큰 유리 블럭을
큐브 속에 하나씩 끼워 채우면서 완성한
이 육중한 유리 박스는 음각 처리된
유리블럭을 시선으로 연결하여
면을 2개로 나누었다.
하늘 위에 부유하는 공기처럼 던져진
이 유리 덩어리가 밤에는 어떤 모습일까?

벽

작은 면들로 기속 연결된 벽을 보며
좁은 계단 아래로 내려가다 보면
더운 공기들이 잠시 쉬고 있는 듯한
안쪽의 천장은 열려 있고 출입문 없는
장소가 눈앞에 보인다.
바닥처럼 검은색인 천장은 장식 없는 콘크리트
표면이며 벽은 오차 없는 반복으로 쌓인
벽돌 벽이다.

MOON
KYUNG
WON

문경원

전소된 숭례문 현장은 인상의 역사로 묘사된다.
그 인상을 묘사하기 위해 사람들은 사물의 외형적
변화를 언급한다. 전(前)과 후(後), 원인과 결과.
하지만 그 순간 사건은 단어가 되고 이미지가 된다.
미래의 추억이 되고 과거의 기록이 된다.
숭례문이 무엇이었는지는 중요하지 않다. 숭례문이
남긴 갑작스러운 공허함은 비어 있음 자체를
상징한다. 그것의 본질은 저 나름의 방식으로
해체되고 언어로 이해된다. 사건의 가장자리에 비친
모습을 붙잡을 뿐인 인상은 순식간에 구겨져
아무것도 채우지 못하는 화석으로 남겨진다. 그
의미의 빈자리를 채워준 것은 향기였다.
숭례문이 전소된 다음날, 현장을 찾아가던 길에
만났던 향기. 그것은 육백 년 역사를 담은, 밤새
타올랐을 노송의 향기였다.
그러나 불길 속에 남아 있던 그 향기는 묘사될 수
없다. 노송의 향기가 온몸으로 스며들던 순간은
인상으로 규정되지 않는다.
그 슬픈 아름다움이 오늘도 생생하다.

이
천
육
년

구
월

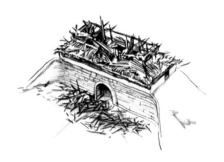

이천팔년 이월

그 슬픈 아름다움이 오늘도 생생하다.

이천구년 삼월

SONG
SANG
HEE

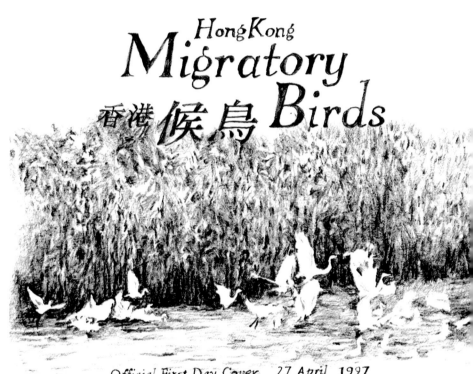

HongKong
Migratory
香港 候鳥 Birds

Official First Day Cover 27 April 1997
Hong Kong Post Office, 2 Connaught Place. Central, Hong Kong

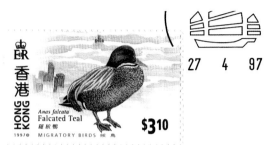

홍콩 마이포 습지米埔濕地에 사는 청둥오리는
어딘가에서 들려오는 노랫소리를 들었다

갈 곳이 없다고 서러워 마라
흐르는 물이 보이는 곳이면 어디든 머물 수 있으니
마음속에 분노가 일어나면 너의 쌀을 찾아라 너의 쌀
너의 찌찌를 그들에게 내어주어라
너의 찌찌를 그들에게 내어주어라

청둥오리는 하늘을 올려다보았다
하늘에는 붉은목띠앵무새가 있었다

난 흐르는 물을 찾아 떠날 거야
붉은목띠앵무새는 노래를 부르며 떠나갔다

어느 날
마이포 습지의 농장에서 닭들이 서서히 죽어갔다
그들은 이것이 조류독감균이라고 했다
닭들은 모두 죽었다
사람들도 죽었다
균들이 번져간 농장들이 모두 불태워졌다
균의 냄새가 온 세상에 서서히 번져갔다

청둥오리는 두려웠다

어느 날 청둥오리는 몸이 오그라드는 통증을 느꼈다
아……, 균이 내 몸속에 있구나
나는 세상의 균이 되었구나

청둥오리는 자신의 몸이 납작해지는 것을 느꼈다

그리고
청둥오리는 우표가 되었다
우표가 된 청둥오리는 수만 개로 분열되었다
그리고 전 세계로 흩어졌다

네덜란드 헬데를란트Gelderland의 한 농장에
청둥오리 우표가 붙어있는
한 장의 엽서가 도착했다
그것은 곡물회사 카길Cargill의 엽서였다

이 엽서가 도착하고 며칠 후
농장의 닭들이 서서히 죽어갔다
그들은 이것이 조류독감균이라고 했다

카길의 엽서가 전달된 세상의 모든 곳에서
닭들과 동물들, 그리고 사람들이 서서히 죽어갔다

균의 냄새가 온 세상에 서서히 번져갔다

붉은목띠앵무새는 암스테르담 운하에 도착하였다
그리고 거기에서 우편배달부가 건네주는 땅콩을 먹었다
붉은목띠앵무새는 카길의 홍보 엽서에 붙어있는
청둥오리를 발견하였다

붉은목띠앵무새는 청둥오리를 찾아
곡물회사 카길이 있는
네덜란드 북부 바닷가 코엔하벤베흐Coenhavenweg를 향해 날아갔다

저기 카길의 배가 보인다
저것이 세상의 균이다
우편물을 가득 실은 커다란 카길의 배가
서서히 육지로 다가오고 있었다

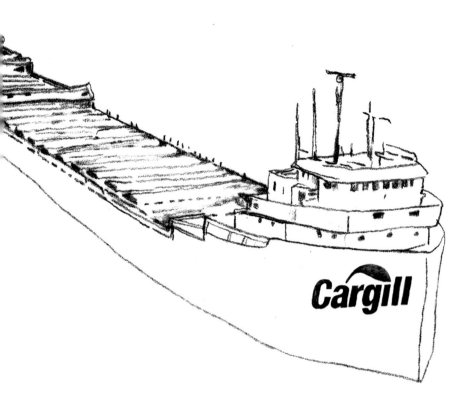

붉은목띠앵무새는 두려웠다
그는 노래를 불렀다

갈 곳이 없다고 서러워 마라
흐르는 물이 보이는 곳이면 어디든 머물 수 있으니
마음속에 분노가 일어나면 너의 쌀을 찾아라 너의 쌀
너의 찌찌를 그들에게 내어주어라
너의 찌찌를 그들에게 내어주어라

붉은목띠앵무새는
청둥오리가 그의 노래를 듣기를 희망했다

균의 냄새가 온 세상에 서서히 번져갔다

CHUNG
SUE
JIN

정수진

후각

"후각기관은 언어중추와는 연결되어 있지 않다. 이것이 향기를 직접적으로 지칭하는 언어가 거의 없는 이유라고 한다."

이것이 내가 몇 년 전에 심리학을 공부하는 친구를 통해 전해들은 인간의 후각에 대한 지식의 전부였다. 흥미로운 이야기라서 기억하고 있었는데 이 번에 '향'이라는 주제로 책을 내는 일에 참여하게 되었다. 워낙 글을 길고 재 미있게 쓰는 데 소질이 없는지라 위의 두 줄을 써놓고는 고민하고 있었다. 그 러다가 미국에 갔는데 그 친구와 연락이 닿았다. 이런 저런 얘기를 하던 중에 이 일에 관해 말했더니 친구가 책을 한 권 빌려주었다. 『냄새, 그 은밀한 유 혹』이란 책이었다. 돌아오는 비행기 안에서 읽기 딱 좋을 분량의 책이었다.

책은 재미있었다. 그런데 냄새와 인간의 지각에 관한 지식의 양은 조금 늘었는지 몰라도 내가 이 책을 요약해서 글을 쓸 수는 없는 일이었다.

결국, 나는 원래의 출발선 위에서 다시 시작하게 되었다. 책을 통해 알게 된 전문 지식을 몇 가지 인용해 볼까 하는 생각도 했지만 그 인용구를 품을 내 이해의 폭이 턱없이 짧기에 포기했다.

그래도 그 덕에 친구가 재미있는 책도 빌려주고, 또 너무 짧았을지도 모 를 이 글에 그나마 한 단락을 더하게 된 것을 다행스럽게 생각한다. 향기에 관한 직접적인 서술은 아니지만 향기에 대해 글을 쓰려고 하다가 발생한 일 이므로 이렇게 써도 될 거라고 생각한다. 뭐 내 맘이겠지만.

맨 처음의 문장을 좀 더 전문적으로 표현한 문장이 그 책에 있어서 정확 한 표현을 위해 한 구절 인용해 본다.

"후각 뇌는 언어중추가 포함된 좌측대뇌와 거의 직접적으로 연결되어 있지 않다."

— 『냄새, 그 은밀한 유혹』(피트 브론 지음, 까치글방) p.26

바로 이런 이유로 향기는 인간의 원초적인 속성을 크게 자극하는지도 모른다. 향기는 기억을 환기시키는 데 큰 작용을 한다. 어떤 때는 향기가 곧 감각적인 타임머신이 아닐까 하는 생각도 든다.

향기는 나에게는 시간 여행을 가능하게 하는 도구로 여겨진다. 아니, 어쩌면 그 이상이기도 하다. 과거의 특정한 순간을 감각적으로 떠올릴 수 있을 뿐 아니라 내가 경험한 것 같지 않은 가상의 순간, 즉 읽거나 들은 것에 의한 연상 작용으로 만들어진 가假기억까지 실체를 가진 듯이 체험하게 해주니 말이다. 향기로 특징 지워진 과거의 기억을 되돌리는 것뿐 아니라 실제 경험이 아닌 상상하고 생각한 것까지 감각적 체험이 가능하도록 해준다는 것이 어떨 때는 참 놀랍다. 상상한 세계가 어떤 이유로 후각과 연결되었는지 알다가도 모를 일이 아닌가. 게다가 단순한 향수의 향으로 촉발된 기억은 그렇다 치고 어떤 향기는 아주 복합적이고 낯설기까지 하다. 그럼에도 불구하고 내가 잊고 있던 익숙한 상황들을 떠오르게 하다니 재미있는 일이 아닐 수 없다.

첫 번째 그림은 책을 추천해준 친구의 얼굴이고 두 번째와 세 번째 그림들은 향 프로젝트를 진행하면서 떠오른 이미지들이다.

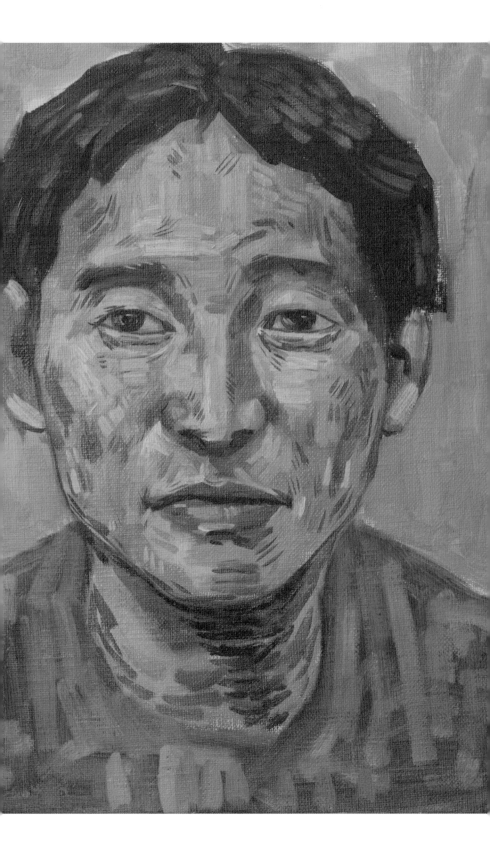

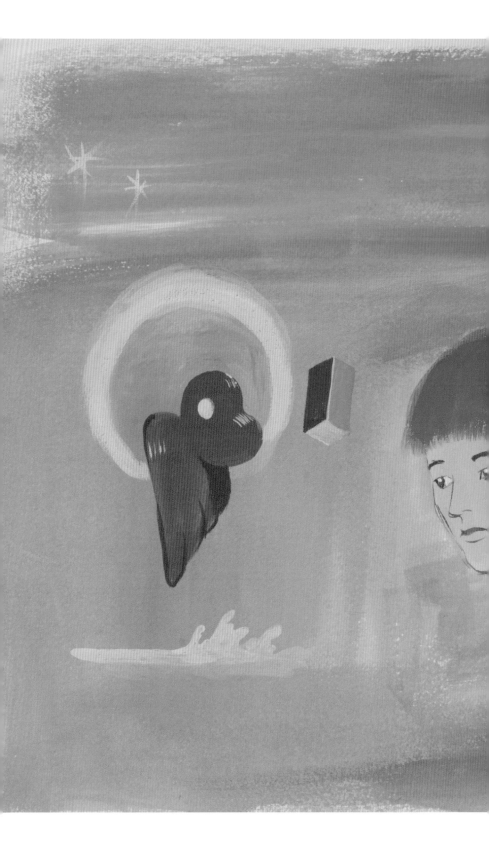

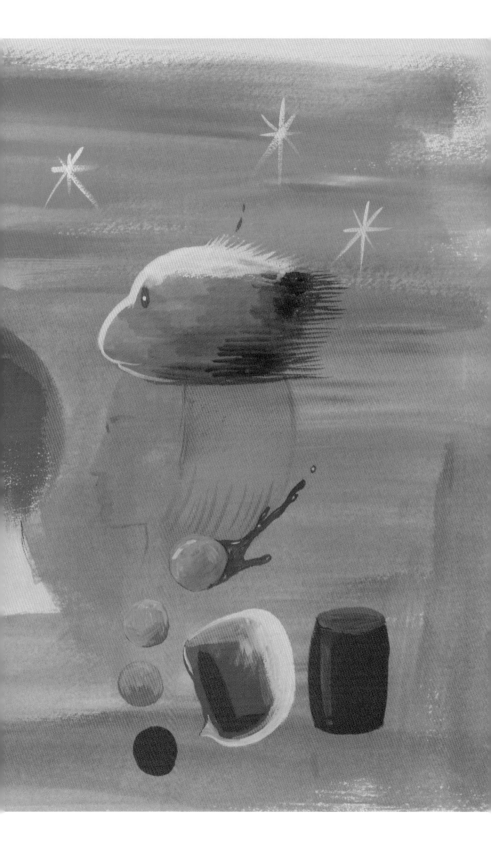

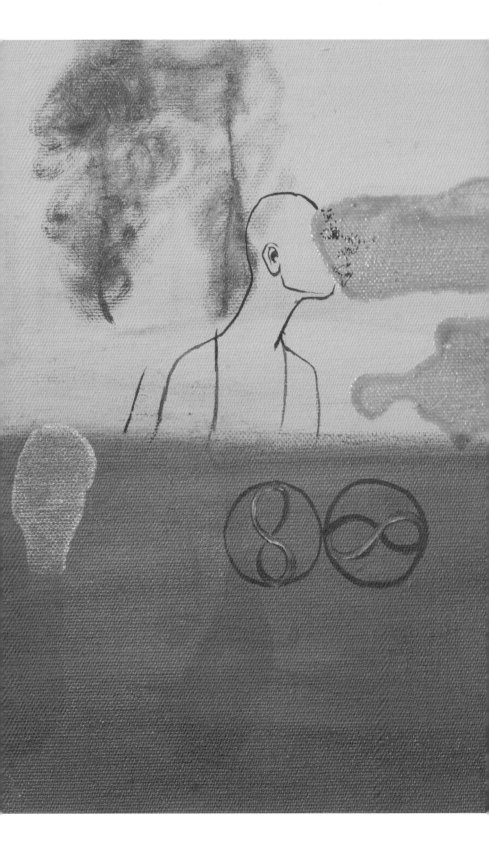

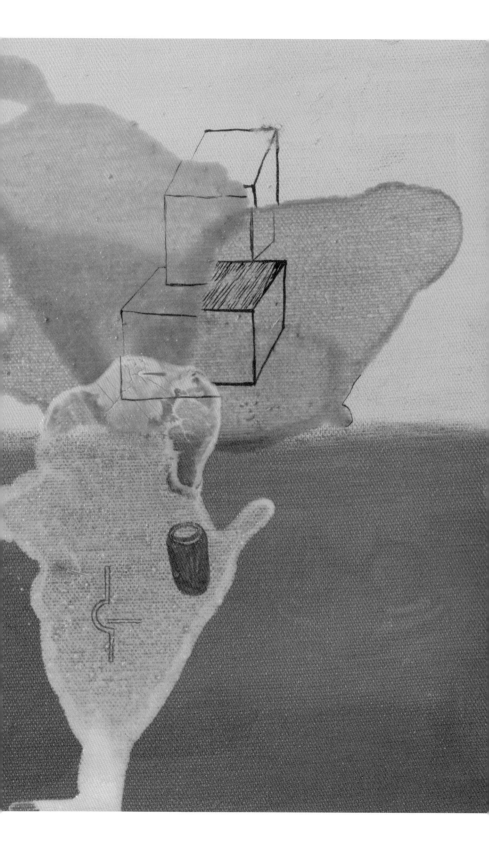

YOO
HYUN
MI

유현미

목욕탕

가공의 안개 속에
익숙한 살색 풍경

뻘겋게 달구어진
무표정한 얼굴들 사이로
돌아앉은 등짝들이
어색하게 낯설다

탕 안에
공명하는
헐떡이는 물의 소리

골똘히
때밀이에 전념하는
여인들의 전신으로

출렁이는 살의 냄새

blue

창백하게
빛바랜 사진

바람이
색들을 가져가 버렸는가

나의 목을
휘감은
가느다란 주름들

시간은
비릿한 푸른 피를
뚝뚝 떨구며
자신은 무죄라 한다

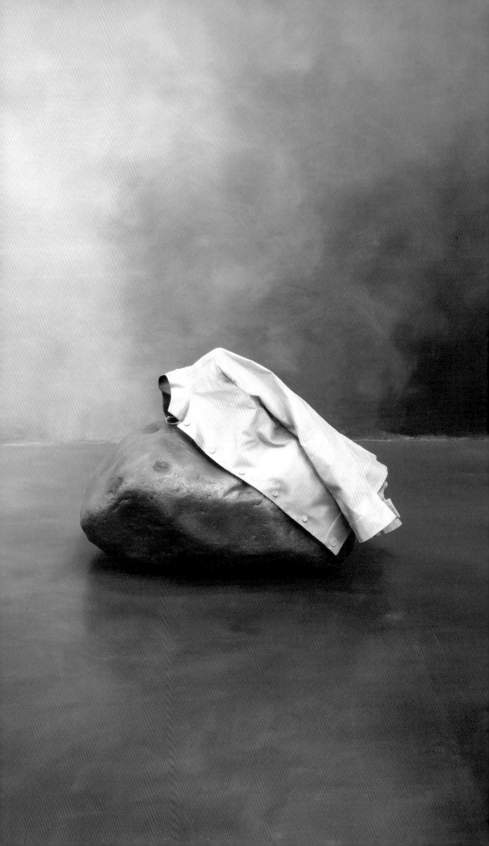

진리(그의 체취)

진리,
그의 방은
오래 전에 불기 끊어진 냉방이다

나는 이따금 그의
갈라지는 마른 기침소리를 듣는다

이제
누구도 그의 안부를 묻지 않으며
그와 벗하려 찾아오지 않는다

나는 가끔씩 생각한다
그가 무슨 잘못을 했던가 하고

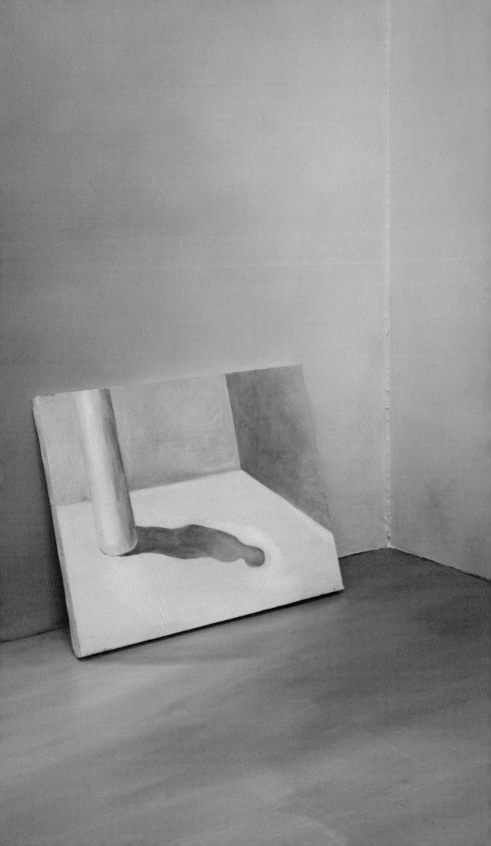

PARK
HWA
YOUNG

박화영

"터벅터벅."

텅빈 상자가 눈앞에 나타난다

"쨕."

신호음과 함께 문이 양쪽으로 열린다

"땅."

문 앞에 서있다

상자가 이동한다

"윙."

뒤로 문이 닫힌다

"철커덕."

안으로 들어간다

상자 안의 향기가 소리 내어 말을 한다 · · · · · ·

가만히 귀를 기울이니 중얼중얼 웅성웅성거리는 소리가 들린다

사라진 신체의 잔향일 것이다 · 투명하고 불편한 존재감이 코를 자크한다

먼저 가버린 육신을 뒤에서 쫓던 영혼이 한발 늦어 이곳에 남아있는 것이 아니라면

누군지 알지 못하는 사람의 자취가 육면체 내부 공기를 채우고 있다

눈에 보이는 것은 없으나 방금 전까지 누군가 안에 있었음을 감지한다

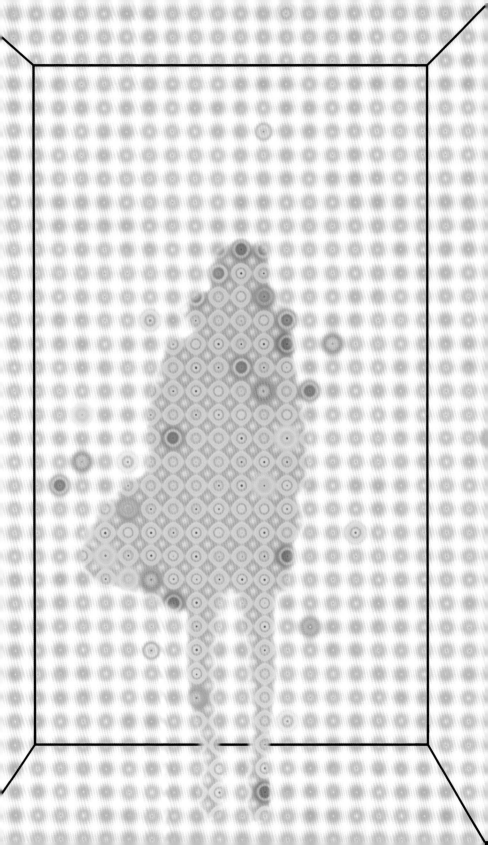

"나, 오늘 우

1+1 절망은 매혹적 무스크 피멍이 든다

99.9% 살균 권태와 마주하면 화사한 로즈 상처마저 그 장미빛을 잃는다

산소표백 빈혈이 있어도 센시티브 일로에 기침에는 피가 섞여있다

탈취력 강화 분노 뒤에 남는 건 그윽한 바이올렛 한숨 뿐이다

탄력 있고 생기 넘치는 빛잔으로 달아올라 탱탱 오렌지 화상을 남긴다

20% 더 강력해진 굴레는 시들 꽃향기 복수로 피어난다

유기 있고 촉촉한 살기로 인해 이국적 아로마 코피를 콸콸 쏟는다

샤이닝 화이트 저주를 퍼부어도 상큼한 레몬 싫증은 가시지 않는다

깨끗함이 다른 멀미는 그린 후레쉬 불안을 임태한다

퓨어 앤 내츄럴 모멸은 프린세스 핑크 오열을 일으키고

모이스처라이징 혐오로 닮살 돋으니 달콤한 바닐라 부패가 진행된다

2배 농축 두통이 지끈지끈하니 프렌지 라벤더 허무가 풀풀 공기를 채운다

때가 쏙 우윳이 끝없는 동굴 속으로 낙하하고 상쾌한 허브 염증은 담쟁이 퍼지듯 전염된다

깨끗하게 맑게 자신있게 구토를 갈망하지만 아이스쿨 민트 동상 걸린 심장은 동요가 없다

빨래엔 피코이 물러오는 오후에 아쿠아 후레쉬 탈진해 쓰러진다

생적이에요!"

KIM
HERYUN

김혜련

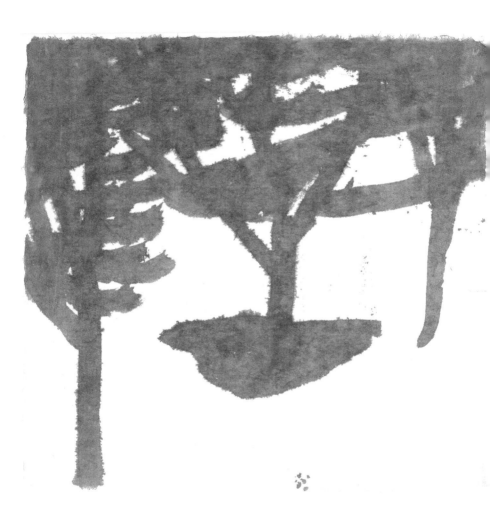

나의 방향제

나는 코가 예민하다. 냄새가 심한 경우는 뱃속이 경직되고 머리가 아프고 혈액이 거꾸로 흐르는 것 같다. 특히 화학 성분이 들어간 냄새를 싫어하는데, 페인트 냄새, 래커 냄새는 물론 강한 향수 냄새도 싫다.

나를 가장 편하게 만드는 냄새는 나의 아이들 냄새이다. 큰애는 벌써 사춘기가 시작되었지만 작은아이는 아직도 나의 손을 꼭 붙들고야 잠이 드는 어린 초등학생인데 남편이 성의껏 도와준다지만 두 아이의 엄마로서 작가적 긴장을 놓지 않고 열심히 작업한다는 것, 어쩌면 처음부터 불가능한 것이 아니었을까 하고 절망할 때가 많다. 어쩌란 말인가, 이제 와서 둘 중 무엇을 포기할 수 있는 상황은 이미 아닌 것이다. 때때로 갈등의 불협화음이 나의 신경을 다 헤집고 지나갈 때 잊어버린 유아기를 떠올리려고 노력해본다. 나의 유아기가 아닌 나의 아이들의 유아기. 젖을 물리던 모성 본능, 그 살 냄새가 담백한 선들이 되어 나를 편안하게 만든다.

그리고 나무가 있다. 창 앞에 서있는 과실수들의 잎이 조금 남아있을 때 나무와 나무 사이로 바람 같은 것이 지나간다. 자라게 하고 풍성하게 하고 그늘을 만들어주고 느닷없이 줄기를 흔들어주는 어떤 힘, 요정 같은 것이 바람처럼 지나간다. 멀리, 아무 생각 없이, 무심코 나무를 본다. 순간 나무의 자태는 그 둘레를 신비로운 공간으로 바꾸어놓는다. 사람에게 숨을 쉬게 하고 코와 머리가 즐거워지는 시간을 선사해준다. 그 모습만 생각해도 나의 폐활량은 늘어난다. 담담하게 그린 여린 선들은 나의 코를 행복하게 만들고 나의 심장을 꿈꾸게 한다.

CHOI
JEONG
HWA

최
정
화

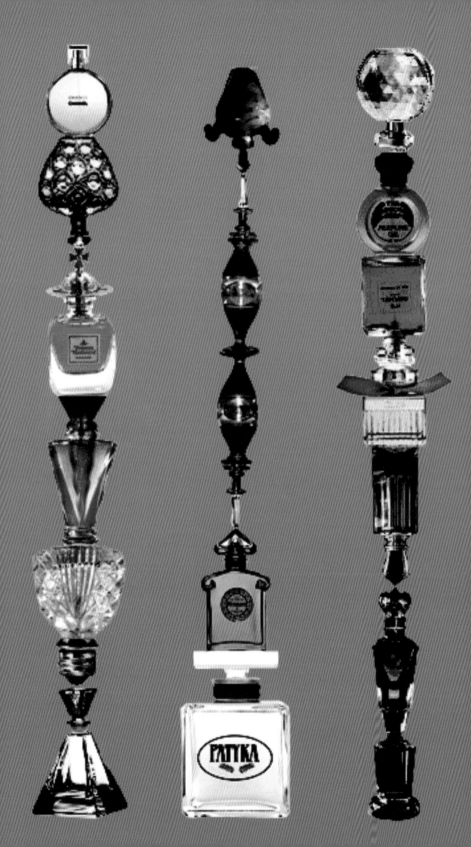

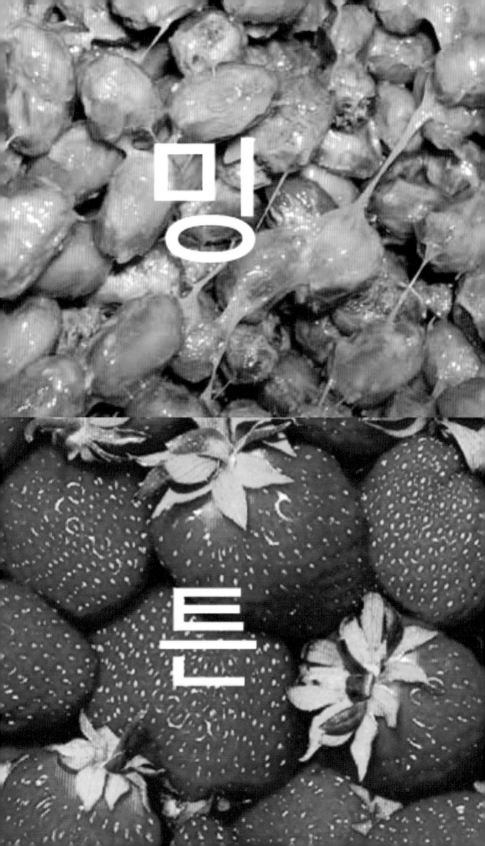

끽

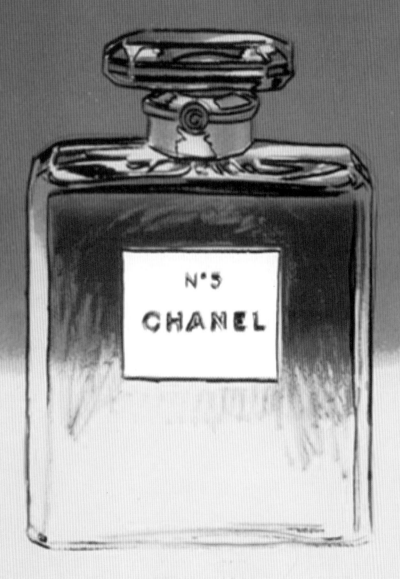

향香 이야기

강태희(한국예술종합학교 교수)

지구상에 있는 휘발성 물질이 발산될 때 취신경이 자극을 받아 느끼는 감각 중에서 인류생활에 유익하게 이용되는 냄새를 향이라고 한다. 향료의 기원은 아주 오래되어 예부터 종교의식이나 미용 또는 심신의 치료 목적으로 다양하게 사용되어 왔으며 원료로만 머물던 향료가 향수로 상품화되는 토대가 만들어진 것은 중세연금술사들이 알코올을 만들어낸 것이 계기이다. 모든 향수는 동물성, 식물성, 그리고 근대기에 발명된 합성향료를 적절히 배합하여 만들어지는데, 조향작업은 조합된 여러 향료가 휘발하는 속도를 조절하고 그 휘발성을 구현하는 노트note들을 적절히 구현하는 극도로 섬세하고 예민한 작업이어서 그 과정은 흔히 예술품의 창작과정에 비유된다. 조향사는 후각의 기억에 의존하여 수천 종의 원료로 팔레트를 형성하여 하나의 테마를 창출해 내는데 이 과정에는 예민한 후각과 끈기 그리고 향에 대한 열정과 감각이 필수적일 수밖에 없다.

향은 어쩌면 대상의 부재가 전제되는 가장 대표적인 기호이다. 그것은 붙잡을 수 없고 규정 불가능하며 모호하면서 오묘한 '실존'이자, 순간의 시공을 점령했다 덧없이 사라지는 물질/비물질이며, 더없이 치명적이면서도 증발을 통해 자기부정否定을 완성하는 매혹의 유사類似존재이기 때문이다. 그러나 향과 미술을 함께 이야기하는 것은 이 둘이 닮은 데가 많기 때문만은 물론 아니다. 미술이 언제부터인가 더 이상 향기롭지도, 매혹적이지도 않게 되었을 때, 미술이 더 이상 주문을 걸지도, 치명적이지도 않게 되었을 때 우리가 환기하게 되

는 것은 여운 진진한 향에 대한 열망이기 때문이다. 또한 그 향이 빚어내는 다양한 기억의 이미지이기 때문이다. 미술가들이 만든 여러 조각의 그림과 이야기로 이루어진 작은 책, 펼칠 때 갈피마다 서로 다른 향기와 노트로 발향하는 진귀한 책. 그것은 조향사의 작업 노트 같은 것이자 미술을 사랑하는 독자들에게 내밀어진 순간의 탈주를 향한 소중한 티켓들이다.

위는 작년 9월 시작된 '향기로운 책 프로젝트'의 기획 의도를 밝히는 글에서 살아남은 조각들이다. '향'이라는 볼 수도 잡을 수도 없는 모호한 그 무엇을 주제로 프로젝트를 시작하면서 썼던 짧은 글의 유품으로 첫 부분은 『향수』(송인갑 지음, 2004) 등에서 발췌한 것이고 다음은 내가 쓴 것이다.

우선 왜 '향기로운 책'인지 설명이 필요하다. 평소 향기나 향수에 특별한 관심이나 지식이 없던 내가 이 프로젝트를 시작하게 된 것은 누구든 개인적으로 좋아하는 대상이 있고 그것이 그의 인생의 향이 되리라는 인식이 단초가 되었다. 대부분의 사람들이 공감하는 소재들을 골라서 작가들의 글과 그림으로 이루어진 작은 책을 만들어 보면 어떨까라는 생각은 그 책이 곧 향기를 내뿜는 방향제가 될 것이라는 소박한 믿음이 전제되었던 것이다. 즉 서로 다른 향기를 뿜는 소장 가능한 작은 미술관 같은 책을 만들어 독자와 나누어 가져봤으면 하는 바람이었던 것이다. 그것이 굳이 작은 책인 것은 원할 때마다 펼쳐 볼 수 있고 또 그때마다 변화하는 느낌과 인상을

축적할 수 있어서 일회적인 전시장 방문의 아쉬움을 보완할 수 있기 때문이다. 또한 드로잉과 글을 택한 것은 드로잉이 작가들의 몸과 인접한 가장 직접적이고 진솔한 매체이기 때문인 반면 글은 그들의 숙고와 성찰의 결과이기 때문이다. 작가와 관람자 또는 독자가 충분히 교감하고 소통할 수 있는 주제에 따라 작가들의 드로잉과 글로 이루어진 울림 있는 책을 만들면 그것들이 곧 '향기로운 책'이 될 것이라는 나의 생각이 호응을 얻게 되었고 그 첫 번째로 총론에 해당하는 '향'이 결정되었다.

작가들은 어떤 제약이나 상호교감 없이 독자적으로 자신의 향을 선택하고 작업을 진행했고 결과적으로 서로 다른 열한 개의 향이 모여 쌓이게 되었다. 우선 김범은 향의 근원에 대한 추구 과정을 다섯 조각의 아름다운 글로 빚어냈다. 그에 따르면 향은 불완전한 삶이 지속되는 이곳에는 부재하는 것이자, 설명할 수 없고 잡을 수도 없는 부재의 어떤 것이며, 또 근원을 알 수 없는 기억의 대상 같은 것이다. 그러나 구원久遠을 닮은 향에 대한 그의 진지한 탐색은 마침내 종교적인 성찰의 경지까지 이르러 우리를 천국의 만다라 같은 향으로 위로한다. "우주로 날아갈 때는 코를 빼놓고 간다"는 선언으로 시작한 정서영은 짐짓 초식공룡 스테고사우르스를 꺼내놓고는 코바늘 뜨개질에 골몰한 두 할머니들의 재미있는 사진으로 마무리한다. 우주의 향기는 어떨지 그것은 너무 아득하여 아마도 인간의 코 따위로는 맡아낼 수 없을지도 모른다. 그러나 아득한 쥐라기의 스테고사우르스이든 무

료함을 코바늘로 꿰고 있는 현대의 할머니이든 구름과 바람 가득한 하늘과 우주로 날아가는 일은 생각만 해도 신이 나는데 이런 시공을 초월한 비상에 대한 상상이 곧 자유와 변신의 향기일 것이다. 남화연은 가까이 할 수 없는 암사자에 대한 지순한 사랑을 얻기 위해 그 그림자를 훔치고, 환영에 불과하지만 보석 같은 그 그림자와 함께하는 어느 동물의 이야기를 들려준다. 향이라는 것이 실체가 보이지 않지만 그림자처럼 사람 몸에 따라 다니는 것이기에 그것을 통해 사람들이 원하는 이미지를 소유할 수 있다는 이런 믿음은 초원의 구석구석에 보석처럼 빛나는 초록빛 결정들을 숨겨놓았을 법하다.

이들 세 작업이 시대를 초월한 향 이야기였다면 다음으로는 현대의 환경이나 역사 또는 사회적 이슈를 향과 연결시킨 작업들이다. 건축과 공간의 향을 예민하게 감지하는 박기원은 자신이 향기롭게 느꼈던 베네치아의 자르디니 공원의 유로 3관, 프라하 국민극장, 그리고 서울의 공간 사옥 내부의 향을 각기 나무, 유리, 벽 등으로 대변해서 그려냈다. 구획된 직선과 사선의 면을 따라 색연필의 반복된 필선으로 만들어진 색면들은 섬세한 변주를 통해 공간과 건물이 발하는 은근하고 절제된 향기를 전파한다. 문경원은 남대문(숭례문) 화재사건을 모티프로 소실된 역사의 무게를 불길 속에 피어오르던 노송의 잔향으로 가늠해 보고 있다. 한 시대는 반드시 가고 모든 견고한 물질 또한 필히 스러진다 하더라도 늙은 나무가 자신의 몸을 태

우며 내뿜은 향이 얼마나 막막하게 심오했을지. 남대문의 부재가 작가에게는 잊을 수 없는 노송의 잔향으로 각인되었다면 이를 목도하는 우리들 역시 지금까지와는 다른 또 하나의 남대문의 모습을 간직할 것이다. 한편 송상희는 홍콩의 철새들을 다룬 청둥오리 우표를 매개로 국제적 대기업들이 개입된 조류독감의 전파를 고발한다. 여기서 인위적으로 퍼져나가는 것은 향이 아닌 재앙을 예고하는 균의 냄새로 인간의 탐욕에 의한 먹이사슬과 자연생태계의 파괴는 당연히 홍콩 호숫가에 사는 철새와 붉은목띠앵무새 등 조류들만 직면한 재앙이 아니다. 우표에 청둥오리를 그려넣고 그들을 기념하는 인류는 다른 한편으로는 이들과 자신을 말살하는 또 다른 얼굴의 동일한 인류이다.

다음은 향을 기억과 느낌으로 연관시킨 작업들이다. 향기를 직접 지칭하는 언어가 거의 없는 것은 후각기관이 언어중추와는 무관하기 때문이라는 사실에서 출발한 정수진은 향에 관한 탐색 끝에 책을 통해 지식을 얻기도 하지만 결국 그것은 기억을 환기시키는 시간여행의 도구라는 결론을 내린다. 그는 이런 탐구 중에 관련 책을 건네준 친구의 얼굴과, 후각에 의해 촉발된 이미지들을 그려봄으로써 향을 형상화하는데 후자는 특정한 시간과 장소의 산물이지만 동시에 연상작용의 결과이다. 향은 기억과 상상은 물론 가상의 기억까지 이미지화하는 것으로 분명하거나 모호한 이미지들은 다양한 기억과 연상의 조각들이다. 유현미는 목욕탕, blue, 진리(그의 체취)라는 제

목의 세 꼭지의 사진과 시를 향으로 귀결시켰다. 설치, 회화, 사진 프로세스가 결합된 이미지인 이 사진들은 오래 전부터 향에 대해 숙고하고 작업해 왔던 작가의 색채심리에 대한 관심의 결실인 것이다. 이들은 각기 목욕탕과 핑크색 욕망의 향, 우울함과 시간성을 띤 블루의 향, 도회적인 무채색의 진리의 향 등으로 구체화되었는데 상징주의 시와 초현실주의 회화가 만난 듯한 그의 작업은 색채와 향기의 일대일 감응으로 주목된다.

다음은 자연과 인공의 향을 대비한 작업들이다. 박화영은 엘리베이터 등 다중이 모이는 공간에 남은 타인의 잔향을 소재로 위생을 강조하는 현대의 메마른 탈취문화를 다루었다. 위생을 빌미로 상품소비를 선동하는 각종 세제와 청정제 광고문구들에 서로 전혀 다른 내용을 이어 붙여서 판촉문들을 개인적인 독백과 선언으로 탈바꿈시켜 발랄한 언어 퍼즐을 연출해본 것이다. 이제 우리는 무균무취의 위생적인 사회와 인간관계를 추구하고 있지만 그의 말대로 이런 인공 탈취제에 절은 육신은 결국 심장이 멎고 탈진하는 운명에 처해있을 뿐인 듯하다. 한편 이런 인공적인 제품들과는 대극에 있는 가장 원초적인 향기 중의 하나로 아기의 살 냄새와 신선한 나무 냄새를 삶의 방향제로 아끼는 김혜련은 담백한 먹 선으로 아이들과 나무를 그렸다. 화가이면서도 페인트를 포함한 모든 화학성분이나 인공적인 냄새를 싫어하는 그가 환기한 것은 진진한 묵향이다. 이들 두 작업을 종합이라도 하듯 최정화는 자연과 인공의 강렬한 향들을 맞대비한다. 즉 강한 색감과 지

독한 냄새를 풍기는 식품들인 김치, 메주, 생선, 낫토納豆 등을 망라한 뒤 이들을 고급스러운 샤넬 향수와 각종 향수병을 쌓은 향수탑과 비교하고 각각의 이미지 위에 글자 하나씩을 턱하니 얹어 놓아 자극을 언어화한 것이다. 김치는 '콩', 메주는 '쏨', 꽃은 '(선)뜻', 워홀의 샤넬 No.5 포스터는 '끽'으로 대변되는데, 김치, 메주 등의 자연스레 곰삭고 발효하는 냄새들이 인조 향과 뒤섞여있는 것이 우리들의 현대적인 향 문화인 것이다.

마지막으로 나의 개인적인 향 이야기를 덧붙인다. 이번 봄, 나는 몇 년을 별러오던 개인적인 숙원 하나를 해결하고자 했다. 그것은 내가 그 자갈돌 하나하나를 기억하고 있는, 아니 기억한다고 자부해온 동해의 한 한적한 해변으로 다시 가보는 것이었다. 수십 년간이나 아끼고 미루면서 못 돌아본 사이에 그곳 바다는 너무나 많이 변해있었고, 어처구니없게도 나는 언덕배기를 휘돌아 나있던 비포장도로와 송림에 대한 기억이 선명한 그곳의 위치를 크게 혼동하여 엉뚱한 곳에서 묻고 헤매다 돌아왔다. 물론 제대로 찾아갔던들 옛 모습은 이미 흔적 없이 사라졌을 터이지만 내가 그 정확한 위치를 확인한 것은 돌아와서 인터넷 검색을 하고 난 뒤였다. 일생에 걸친 나의 바다 사랑의 얄팍함과 허망함에 나는 여지없이 무너졌다.

어쨌거나 그곳을 찾았을 때만 해도 나는 그 여행을 향과 연관시키지 못했다. 정작 그것이 향과 연관된 것이라는 깨달음이 온 것은 얼마 뒤 답사 여행 차 남해를 들르면서였다. 오랜만에 가본 남해 역시 몰라보게 달라졌고

나는 그곳에서 내가 찾으려다 미수에 그친 동해의 해변을, 그것도 지금은 그 어디에도 없는 싱싱한 바다의 냄새를 떠올리게 되었다. 비린내와는 무관한, 딱 짚어 기술하기 어려운 그 냄새는 부재를 통해 기억의 꼭지를 건드렸고, 내 허술했던 기억 여행이 역시 부재를 확인하는 것으로 끝났을 나만의 바다의 냄새 즉 시공의 간극을 초월하는 향 찾기 여행이었던 것을 한순간 깨달았던 것이다. 혹시나 궁금한 독자를 위해, 아니 그보다는 내가 불러보고 싶어 그곳의 지명을 밝힌다. 석병.

강태희는 한국예술종합학교에 재직하는 서양미술사학자이다. 시름시름 미술에 관한 글을 써왔고 또 시름시름 대수롭지 않은 책을 출간했다. 현재 앤디 워홀과 시각문화에 관한 책을 쓰느라 몸부림 중이다.

김범은 1963년 서울에서 출생하였다. 서울대학교 미술대학에서 회화를 전공하였고 뉴욕의 스쿨 오브 비주얼 아츠School of Visual Arts에서 석사학위를 받았다. 회화 이외에도 조각, 영상 등 다양한 매체의 작업을 해왔으며, 11회의 개인전과 다수의 단체전에 참여하였다. 작업의 근간은 이미지의 허구성과 실재성에 대한 탐구이다. 주로 이 두 가지 요소가 공존하고 교차하는 인지적인 현실성을 바탕으로 개인적이고 일상적인 소재들을 표현해 왔다. 지금까지 해오던 작업 이외에 관심을 갖는 분야는 전통미술과 도자이다. 현재 서울에서 거주하고 있다.

정서영은 서울대학교 미술대학 조소과와 독일 슈투트가르트 미술대학에서 공부했고 서울에서 살며 작업하고 있다. 주로 조각과 드로잉을 한다. 주요 개인전으로는 《전망대》(아트 선재 센터, 서울/선재 미술관, 경주, 2004), 《모닥불을 그냥 거기 내려놓으시오》(포르티쿠스, 프랑크푸르트, 2005), 《책상 윗면에는 머리가 작은 일반못을 사용하도록 주의하십시오. 나사못을 사용하지 마십시오》(아뜰리에 에르메스, 2007) 등이 있다. 주요 참가 전시로는 《Defrost》(선재 미술관, 경주, 1998), 《스며들다》(대안공간 풀, 서울, 1999), 《아시아의 산보》(시세이도 갤러리, 도쿄, 2001), 《제50회 베니스 비엔날레 한국관전》(베네치아, 2003), 《제7회 광주 비엔날레: Insertion》(광주, 2008) 등이 있다.

남화연은 광주에서 태어나 코넬 대학교와 한국예술종합학교 미술원 조형예술과를 졸업했다. 《Somewhere in time》(아트 선재 센터, 서울, 2006), 《연극 되어지다》(프로젝트 스페이스 사루비아, 서울, 2008), 《제7회 광주 비엔날레: Insertion》(광주, 2008), 《플랫폼 서울: I have nothing to say but I am saying it》((구)서울역사, 서울, 2008), 《Now Jump》(백남준 아트센터, 용인, 2008) 등의 전시에 참여했다. 본인의 작업에 호기심을 잃지 않고 노래 부르듯 작업하는 것이 바람이다.

박기원은 1964년 충북 청주에서 태어나 충북대학교 미술과를 졸업하였다. 공간화랑(서울, 2008), 레이나 소피아 미술관(마드리드, 2006), 아르코 미술관(서울, 2006), Center for Contemporary Photography(멜버른, 1997) 등에서 개인전을 가졌고, 《Contextual Listening》(몽인 아트센터, 서울, 2008), 《한국미술: 여백의 발견》(삼성 미술관 리움, 서울, 2007), 《제51회 베니스 비엔날레: Secret beyond the Door》(베니스 비엔날레 한국관, 베네치아, 2005) 등 다수의 단체전에 참여했다. 현재 부천에 집과 작업실이 있다.

문경원은 1969년 서울에서 태어나 이화여자대학교에서 서양화를 전공하였고, 미국 칼아츠California Institute of the Arts에서 혼합미디어integrated media로 석사학위를 취득하였다. 주로 사회문화적 맥락 안에서 시간을 매개로 하여 미시적 상상을 하나의 풍경으로 풀어내고 있으며 다수의 개인전 및 국내외 여러 전시에서 활발한 작품 활동을 하고 있다. 주요 전시로는 《Temple & Tempo》(금호 미술관, 서울, 2002), 《Objectified Landscape》(성곡 미술관, 서울, 2007), 《Bubble Talk》(윈도우 투어프로젝트, 서울, 2008)의 개인전 및 《아시안 아트 비엔날레》(국립 타이완 미술관, 타이페이, 2007), 《Ultra New Vision of Contemporary Art》(싱가포르 미술관, 싱가포르, 2006), 《Wins of Artist in Residence》(후쿠오카 아시아 미술관, 후쿠오카, 2004), 《아트스펙트럼》(삼성 미술관, 서울, 2003) 등의 단체전이 있다.

송상희는 1970년 서울 생으로 이화여자대학교, 동 대학원을 졸업했다. 네덜란드 라익스 아카데미 레지던시 프로그램에 참여한(2006~2007) 이후 암스테르담으로 거주지를 옮겨와 이민자로서 여러 종류의 상황들을 겪으면서 그동안 얼마나 복 넘치게 살아왔는지 절절히 깨닫고 있는 중이다. 2001년 개인전(대안공간 풀, 서울)을 시작으로 몇몇 그룹전과 개인전에 참여했다. 기억에 남는 전시는 2004년 《부산 비엔날레》와 인사 미술공간 개인전(서울, 2004)이다. 그리고 방황하고 있을 때 초청해 준 일본 삿포로 레지던시 프로그램 S-Air(2003)와 작가로서 '꿈' 이었던 에르메스 미술상 전시(2008)에 감사한 마음을 가지고 있다.

정수진은 1969년 서울에서 태어나 홍익대학교와 미국 시카고 아트 인스티튜트School of the Art Institute of Chicago를 졸업했다. 프로젝트 스페이스 사루비아(서울, 2000), 아라리오 갤러리 서울(2006)과 뉴욕(2009)에서 개인전을 가졌다. 주요 참가 단체전으로는 《의식주》(서울 시립미술관, 서울, 1998), 《젊은 모색-새로운 세기를 향하여》(국립현대미술관, 과천, 2000), 《양광찬란》(비즈아트, 상하이, 2003), 《정수진, 박미나, 스티븐 곤타르스키》(국제 갤러리, 서울, 2004), 《Give me Shelter》(유니언 갤러리, 런던, 2006), 《이동욱, 구동회, 정수진》(페레스 프로젝트 베를린, 베를린, 2007) 등이 있다. 현재 서울에서 거주하며 계속 그림을 그리고 있다.

유현미는 서울대학교 조소과에서 학사학위를, 뉴욕 대학교NYU 대학원에서 석사학위를 받았다. 뉴욕을 중심으로 8년간 작품 활동을 하다 귀국하여 서울에서 거주하며 작업하고 있다. 10회의 개인전을 열었으며, 《리버플 비엔날레》(영국), 《정원전》(프랑스), 《미디어시티 서울 2000》 등 90여 차례의 그룹전에 참여하였다. 최근에는 서울대학교에 강의를 나가며 사진과 회화 그리고 사진을 종합한 현실과 환상의 모호한 관계를 넘나드는 작업을 하고 있다.

박화영은 서울에서 태어나 도쿄, 뉴욕, 서울에서 자라고, 서울과 뉴욕에서 미술과 영화를 공부했다. 국내외에서 다수의 개인전과 그룹전을 가졌으며, 상영회 및 멀티미디어 공연도 여러 차례 참여하였다. 아티스트북을 만드는 '책빵집' 출판사를 열었으나 다음 책은 언제 나올지 요원하다. 현재 서울 한복판의 작은 아파트에서 진돗개 한 마리를 키우며 살고 있다.

김혜련은 서울대학교에서 독문학을 전공했으나 언어보다는 이미지에 매료되어 같은 대학 서양화과 수업을 수강한 뒤 석사과정에서 미술 이론을 공부했다. 졸업 후 베를린 종합예술대학에서 회화실기를 배우고 석사과정인 마이스터슐러Meisterschueler를 마쳤다. 에밀 놀데 연구로 예술학 박사학위를 취득하고 현재는 베를린과 헤이리 두 곳에서 작업하고 있다. 학고재 갤러리(개인전), 베를린 시립미술관 에프라임-팔레(개인전), 쿤스트할레 드레스덴(개인전), 국립현대미술관, 파리 루이비통 전시장, 마이클 슐츠 갤러리 서울(개인전) 등에서 주요 전시를 열었다. 유화와 먹이라는 전통적인 재료에 오랫동안 천착하며 회화의 오랜 숙명인 매체와 이미지의 결합이라는 숙제에 몰두해 있다. 고전적이되 갇혀 있지 않고 현대적이되 가볍지 않은, 깊이 있는 회화작품을 하는 것이 소원이다.

최정화는 1961년 서울에서 태어나 홍익대학교를 졸업하였다. 국내외를 종횡무진하면서 《제26회 상파울루 비엔날레》(치칠로 마타라초 파빌리온, 상파울루, 1998), 《느림》(선재 미술관, 경주/빅토리 국립미술관, 멜버른, 1999), 《렛츠 엔터테인》(워커 아트센터, 미니애폴리스/퐁피두 센터, 파리, 2000), 《요코하마 트리엔날레》(요코하마 역사, 요코하마, 2001), 《해피투게더》(가고시마 오픈에어 미술관, 가고시마, 2002), 《해피니스》(모리 미술관, 도쿄, 2003), 《제7회 리옹 비엔날레》(리옹, 2003), 《양광찬란》(비즈아트, 상하이, 2003), 《타임 애프터 타임》(YBCA 아트센터, 샌프란시스코, 2003), 《제4회 리버풀 비엔날레》(라임 스테이션, 리버풀, 2004), 《제51회 베니스 비엔날레: Secret beyond the Door》(베니스 비엔날레 한국관, 베네치아, 2005), 《Through the looking Glass》(아시안 하우스, 런던, 2006), 《믿거나 말거나》(일민 미술관, 서울, 2006), 《Truth》(레드 캣 갤러리, L.A., 2007), 《서울 디자인 올림픽: 플라스틱 스타디움》(서울, 2008), 《전광석화, 번갯불이 번쩍》(한국 문화원, 런던, 2009) 등 다수의 전시와 프로젝트를 진행했다. 현재 서울에서 거주하며 작업하고 있다. http://choijeonghwa.com

책속의
01
미술관

2009년 7월 15일 초판 1쇄 인쇄
2009년 7월 27일 초판 1쇄 발행

기획자 l 강태희
지은이 l 김범 외 10명
발행인 l 전재국

본부장 l 이광자
주간 l 이동은
책임편집 l 강혜진
마케팅실장 l 정유한
책임마케팅 l 윤주환

발행처 (주)시공사 · 시공아트
출판등록 1989년 5월 10일(제3-248호)

주소 l 서울특별시 서초구 서초동 1628-1(우편번호 137-879)
전화 l 편집(02)2046-2844 · 영업(02)2046-2800
팩스 l 편집(02)585-1755 · 영업(02)588-0835
홈페이지 www.sigongart.com

2009 ⓒ 강태희, 김범, 정서영, 남화연, 박기원, 문경원, 송상희, 정수진, 유현미, 박화영, 김혜련, 최정화

ISBN 978-89-527-5547-6 94650

본서의 내용을 무단 복제하는 것은 저작권법에 의해 금지되어 있습니다.
파본이나 잘못된 책은 구입하신 서점에서 교환해 드립니다.